Candida Höfer *Napoli*

Candida Höfer Napoli

Mit einem Text von / Text by Angela Tecce

Schirmer/Mosel

STILLE CONCINNITAS

Es ist die Aufgabe der concinnitas, *Teile, die ihrer Natur nach eigentlich recht verschiedenartig wären,*
nach bestimmten Regeln so anzuordnen, dass sie miteinander im Einklang wirken.
Leon Battista Alberti, *De re aedificatoria*

Mitte des 15. Jahrhunderts bedient sich Leon Battista Alberti in seiner Abhandlung über die Bau-
kunst eines in der Geschichte der Architektur unbekannten Begriffs, um eine der notwendigen
Eigenschaften eines Bauwerks zu beschreiben: des Begriffs der *concinnitas*, den Cicero in seinem
Orator verwendet hat. Mit *concinnitas* meinte der römische Schriftsteller jene Ausgewogenheit
der Argumentation und Eleganz der Ausführung, die eine Rede besitzen muss, um wirklich
überzeugend zu sein. Alberti, der gebildetste unter den Architekten der Renaissance, greift häu-
fig auf Redetechniken der antiken Rhetorik zurück, um die Konstrukteure – die stets zwischen
ästhetischen Optionen und der Lösung praktischer Probleme hin und her gerissen sind – davon
zu überzeugen, wie wichtig die harmonische Komposition ihrer Belange im Architekturvortrag
ist. Einer der wichtigsten Aspekte der *concinnitas* ist sicherlich die »symmetrische Anordnung
der Teile«, aber sie ist eben nur ein Aspekt, denn die Symmetrie stellt keinen Wert an sich dar,
trotz der Faszination, die von großen Bauwerken ausgeht, die auf einen einzigen Fluchtpunkt
zustreben. Was etwas zugleich Begeisterndes und Lähmendes hat.

Wenn uns die Fotografien von Candida Höfer als so klassisch erscheinen, dann zum einen
deshalb, weil sie unerbittlich symmetrisch sind, zum anderen weil ihre starke Tiefenwirkung,
die so unerklärlich dominierend ist, deutlich macht, dass der theoretische Standpunkt der Foto-
grafin – bei einem Künstler gleichbedeutend mit der Erschaffung des Kunstwerks selbst – viel
komplexer ist, als es scheint. Aus ihrer Bevorzugung von Kirchen, Museen, Bibliotheken und
unzugänglichen Palazzi spricht die Lust, herauszufinden, was solche Orte der fotografischen
Erkundung bieten können, wenn sie einmal von ihrer wichtigsten Funktion, der öffentlichen, los-
gelöst sind, und wie sie so jenseits von Zeit und – in gewissem Sinne auch – Raum geraten. Dabei
handelt es sich um Gebäude, die aus der Geschichte, dem Glauben, dem Geist heraus entstanden
sind und von ihnen leben, deren Auftrag es ist, grundlegende Werte der westlichen Kultur zu

bewahren und zu überliefern. Eben wegen dieser Rolle werden sie von Höfers Fotoobjektiv befragt, und sie zeugen davon, wie irrig es ist, sie als »gemeinsames Erbe« unserer Generation, ebenso wie vergangener und zukünftiger Generationen, betrachten zu wollen. Die leeren Säle der Museen – mit ihren im stummen, aber anhaltenden, zuweilen jahrhundertealten Dialog stehenden Gemälden – werden zu Räumen von so feierlicher und überwältigender Schönheit, dass schon der Gedanke irritiert, das Stimmengewirr einer ehrfürchtigen oder unverschämten Menschenmenge, die tausend Farben von Kleidern und Körpern, die schleppenden Schritte von Gruppen und Schulklassen könnten noch kurz zuvor diesen Frieden und diese Stille gestört haben oder es nur wenig später tun.

Wie die Museen, so bekommen auch die Paläste, Bibliotheken und Archive etwas Sakrales durch die Abwesenheit von Menschen, durch die Möglichkeit, den Blick bis ans Ende eines langen Korridors oder eines Prachtsaals schweifen zu lassen, ohne dass die Betrachtung von einem Geräusch oder einer Bewegung unterbrochen würde. Nicht einmal die Kirchen, sakrale Orte schlechthin, entgehen dieser »Heiligwerdung«, denn sie hat nichts mit Glauben oder Spiritualität zu tun, sondern mit der Fähigkeit, gerade in der Abwesenheit von Menschen den inneren menschlichen Reichtum wahrzunehmen.

Die Idee der *concinnitas* scheint mir die Essenz einer Arbeit genau zu erfassen, die, indem sie das fotografische Bild als Ergebnis einer Serie von *nicht* zufälligen Umständen neu definiert, die Geschichte als Vorwand für die Ehrung und Pflege von Plätzen und Gebäuden für ungültig erklärt und uns schlicht zum Schweigen auffordert. Die stille Betrachtung nämlich soll uns lehren, noch die berühmtesten Orte mit dem Blick von jemandem anzusehen, der sie zum ersten Mal betreten hat.

Gerade weil diese rätselhafte und weihevolle Feier der Stille himmelweit entfernt ist vom brodelnden neapolitanischen Leben, gewinnt Candida Höfers Arbeit eine neue Bedeutung als Zeugnis. Die deutsche Fotografin, Schülerin solcher Anhänger des Absoluten in der Architektur wie Bernd und Hilla Becher, lässt sich kein bisschen von dem Geschrei, dem Trubel, dem Verkehr, sprich vom »Pittoresken« verführen, sondern konzentriert sich auf das, was ihr ewig erscheint oder zumindest einen Aspekt der Ewigkeit darstellt: auf die Früchte der Arbeit und des Den-

kens, die der Kontingenz der Zeit entzogen sind. Keine ihrer Fotografien erweckt den Eindruck, eingefangen worden zu sein, sie wirken eher wie das Ergebnis einer äußerst langsamen, ausgereiften Destillation des besonderen Moments, in dem die *concinnitas* – welche gleichermaßen Symmetrie, Schönheit und Ausgeglichenheit ist – tatsächlich als die endgültige Chiffre eines Raumes erscheint.

In der Reihenfolge der Bilder möchte die Künstlerin jeglichen dokumentarischen Bezug vermeiden. Ein jedes steht für sich und genügt sich selbst, und keine ist genau vorhersehbar. Das macht die Arbeit der Fotografin nur noch nützlicher für den, der sich mit Kunst beschäftigt und diese Orte genau kennt. Der gewählte Standort liegt häufig etwas höher als gewöhnlich, was die Bilder weniger naturalistisch werden lässt. So handelt es sich bei den Aufnahmen in San Francesco di Paola auch nur um eine vermeintliche Objektivität: Fast die Hälfte des Bilds wird von der enormen vertikalen Entwicklung der Kuppel eingenommen, die so ihren Charakter der Festigkeit verliert und die gemessenen neoklassizistischen Strukturen mit sich in Richtung Licht zieht. Oder bei der Prunktreppe im Palast von Portici: Hier rührt die Symmetrie von der Illusionsmalerei her und nicht vom architektonischen Raum.

Ihrer künstlerischen, historischen oder kulturellen Herkunft nach gehören die fotografierten Orte in diesem Band zu den vornehmsten Gebäuden Neapels, auch zu den bekanntesten. Und doch hat man, wenn man die Bilder betrachtet, den Eindruck, sich an einem geheimen Ort zu befinden, von dem aus man diskret in verbotene Räume hineinblickt, deren Schönheit man nur dann zur Gänze kennenlernt, wenn man den Gedanken akzeptiert, dass sie unabhängig existieren und nichts anderes will als der Stille anheimgegeben sein.

Im Ballsaal des Museo di Capodimonte, so scheint es, ist kein Instrument jemals erklungen, der stumme Schlachtenlärm im Saal der Gobelins von Avalos das lauteste dort jemals vernommene Geräusch gewesen. Wer kann sich bei diesen Fotografien vorstellen, dass in der Bibliothek der Girolamini, im Staatsarchiv oder in der Nationalbibliothek je das Rascheln von Seiten oder die leise Suche nach einem Gesetzestext die tadellose Geometrie der Lesetische oder die strengen Reihen der dicht gedrängten Bücher und Dokumente gestört haben könnten? So wie auch im weitläufigen Saal des Appellationsgerichts des Castel Capuano kein noch so verhaltener Ein-

spruch je erklungen ist und kein Wort, kein Gesang, keine Musik jemals den Frieden des Teatro Mercadante und des Teatro San Carlo gestört haben kann. Selbst in den Kirchen scheint es ausgeschlossen, dass hier leise Gebete gesprochen werden, nur das Licht darf die Schiffe durchqueren und bis in die Sakristeien hineindringen, die wohl niemals das Gemurmel eines Priesters vernommen haben, der sich für die Ausübung seines Amts umkleidet.

Das wichtigste Mittel, mit dem Höfer diese Orte – die kein anderer je in solcher Ruhe erleben wird – in ihren Fotografien glaubwürdig, das heißt real macht, ist das Licht: ein zenitales Licht, das jedes Detail schärft ohne zu blenden, ein natürliches und doch überirdisches Licht, das den Fresken und dem Samt, dem Gold und den Pergamenten, dem Marmor und den Intarsienarbeiten anzuhaften scheint und, beruhigend und klar, diese Kathedralen der Stille auf Dauer erhellt.

ANGELA TECCE

SILENT CONCINNITAS

It is the purpose of concinnitas *to unite, in keeping with some precise rule, parts that are quite
separate from each other by their nature, so that their appearance creates a sense of harmony.*
Leon Battista Alberti, *De re edificatoria*

When Leon Battista Alberti wrote his treatise on architecture in the mid-fifteenth century, he used the term *concinnitas*, unprecedented in the history of architecture, to define one of the essential qualities of a building. Alberti found the word in Cicero's *De Oratore*, where it expressed the balance of arguments and beauty of exposition which a speech should possess to be truly convincing. Alberti, the most cultivated of Renaissance architects, often adopted the persuasive techniques of ancient rhetoric because he believed that designers – always torn between aesthetic values and the need to solve practical problems – should not underestimate the need for architectural discourse to be composed into a classical balance. Obviously, among the components of *concinnitas*, one of the most important is the "symmetrical arrangement of parts". But this is only one factor. Symmetry is not a value in itself, despite the fascination exerted by great architecture focused on a single vanishing point. It has something exciting and at the same time paralysing about it.

This is why Candida Höfer's photos strike us as so classical. Not just because they are relentlessly symmetrical, but because the great vistas, so inexplicably overpowering, show that the German photographer's theoretical position (which, for an artist, is equivalent to the creation of the work itself) is far more complex than it appears. Her decision to privilege churches, museums, libraries, and closed buildings, entails investigating what such places offer to photographic inquiry once they are deprived of their fundamental function, which is public. They are seen outside time and, in a certain sense, also outside space. Yet they are places that were built and live by history, faith, thought, and their task is the preservation and transmission of the fundamental values of Western civilisation. This is why Höfer uses her camera to question their role. She shows the substantial erroneousness of seeing them as a shared heritage for us, as well as for past and future generations.

The empty rooms of art galleries, with the pictures arranged in mute but unceasing dialogue, one that has sometimes been going on for centuries, have a solemn and marvellous beauty. It's even rather disquieting to think that before long this peace and silence will be destroyed by the murmur of an awed or impertinent crowd, the thousand colours of clothes and bodies, the shuffling advance of guided groups and schoolchildren. Like museums, also palaces, libraries and archives are sacralised by the absence of people, by the possibility of seeing right to the end of a long chamber or monumental space without contemplation being disturbed by noise or movement. Even churches, sacred by their very nature, share in this sacralisation, since it has nothing to do with faith or spirituality. It lies in our capacity to sense the intrinsic human richness precisely in the absence of people.

Concinnitas fully conveys, I feel, the essence of a work that, through the redefinition of the photographic image as a result of a series of carefully calculated circumstances, removes history as an alibi for the respect and protection of places and buildings. It simply asks us to be silent, so that contemplation can teach us to look at places, perhaps well-known, with a gaze like one who is entering them for the first time.

In Naples, sidereal distances separate Candida Höfer's enigmatic and solemn celebration of silence from the seething life of the city and give her work a new value as testimony. The German photographer, a student of two devotees of the architectural absolute, Bernd and Hilla Becher, does not allow herself to be in the least seduced by the voices, the hubbub or the traffic, the 'picturesque' in short. She works on what strikes her as eternal, or at least represents one aspect of eternity: the fruits of labour and thought withdrawn from the contingencies of time. None of her photos give you the feeling of having been 'captured'. They all appear rather the slow, elaborate distillation of a supreme moment, in which *concinnitas* – which is symmetry, beauty, and balance all together – appears as truly the definitive hallmark of a space.

The artist is careful to avoid any documentary reference in the sequence of images. Each stands alone and is self-sufficient, yet none is exactly predictable. This makes her work all the more useful to those who deal with art and know these places well. The chosen point of view is often slightly higher than usual, so emphasising the anti-naturalistic quality of the image. Hence the

fake objectivity of the shots taken in the church of San Francesco di Paola. Here almost half the image is occupied by the enormous vertical development of the dome, which loses all sense of firmness and drags the measured neoclassical structures towards the light. In the grand staircase of the Palace of Portici, the symmetry is based on a decorative fiction and not the architectural space.

The places represented by the photographs in the catalogue are the noblest buildings in Naples by their artistic, historical, or cultural origins, and also some of the most familiar. Yet as we scan the images, we get the feeling we are somewhere secret from which we can look out discreetly at forbidden spaces, whose beauty can be known fully only if we accept the idea that it is self-sufficient, needing nothing more than to be enshrined in silence.

In the interiors of the Museum of Capodimonte, we get the impression that no instrument was ever played in the ballroom. In the Room of the D'Avalos Tapestries we feel that the mute clash of the battle scenes is the loudest sound ever heard there. Who can imagine from these photographs that in the Girolamini Library, the State Archives, or the National Library the rustling of pages or the cautious search for a codex can have ever ruffled the impeccable geometry of the reading desks or the serried ranks of books and documents? Likewise no objection, however subdued, will ever have been raised in the spacious chamber of the Court of Appeal in Castel Capuano, and no word, song, or music has troubled the peace of the Teatro Mercadante and the San Carlo Opera House. Even the churches exclude all possibility of a murmured prayer. Light alone is allowed to traverse them, even reaching into the sacristies, which will never hear the whispered words of a priest dressing for service.

Remembering that no one else will ever be able to see them in this peace, the principal instrument Höfer uses to make credible, meaning real, the places she photographs, is zenithal light. It makes each detail clear without dazzling. It is a natural yet superhuman light that, it seems, will never depart from the frescoes and velvets, gilding and parchments, marble surfaces and intarsia panelling, but continue, limpid and reassuring, to illuminate these cathedrals of silence for ever.

ANGELA TECCE

TAFELN / PLATES

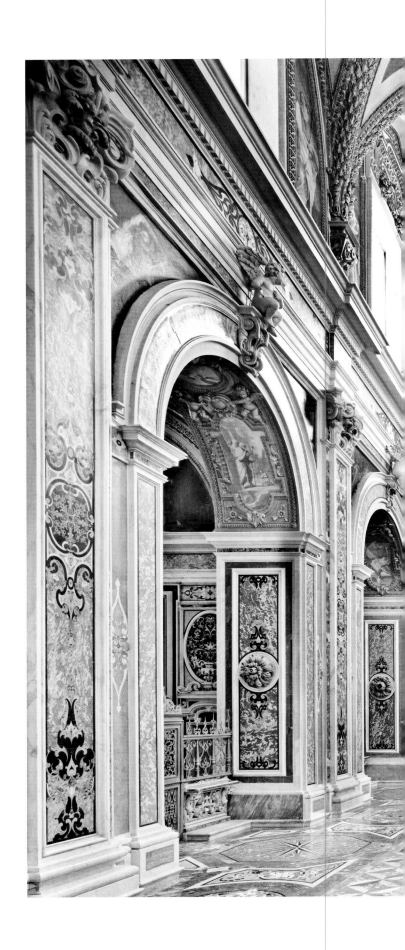

San Martino, Neapel I, 2009

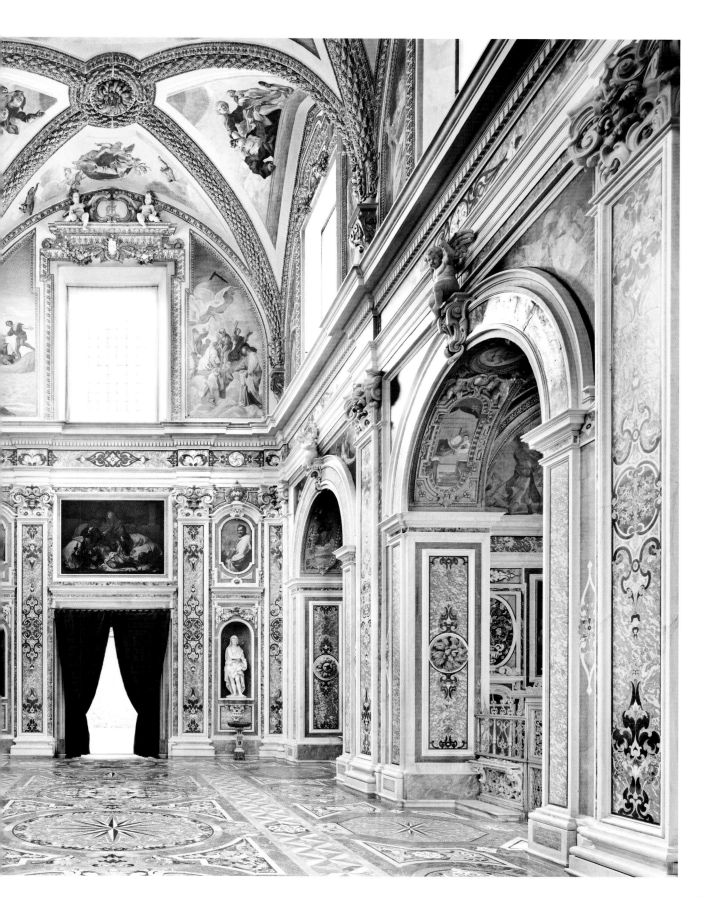

San Martino, Neapel IV, 2009

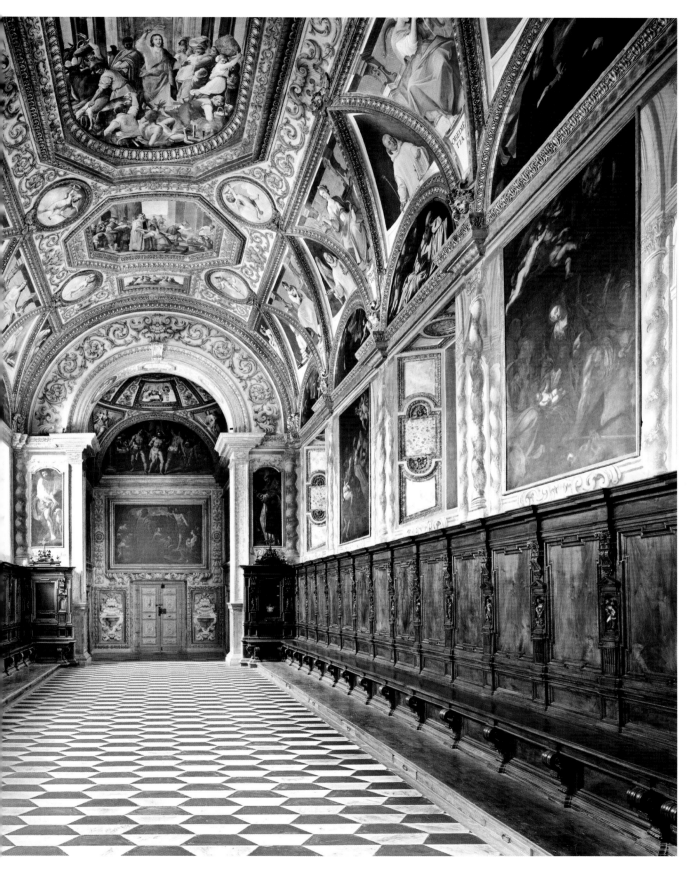

San Martino, Neapel II, 2009

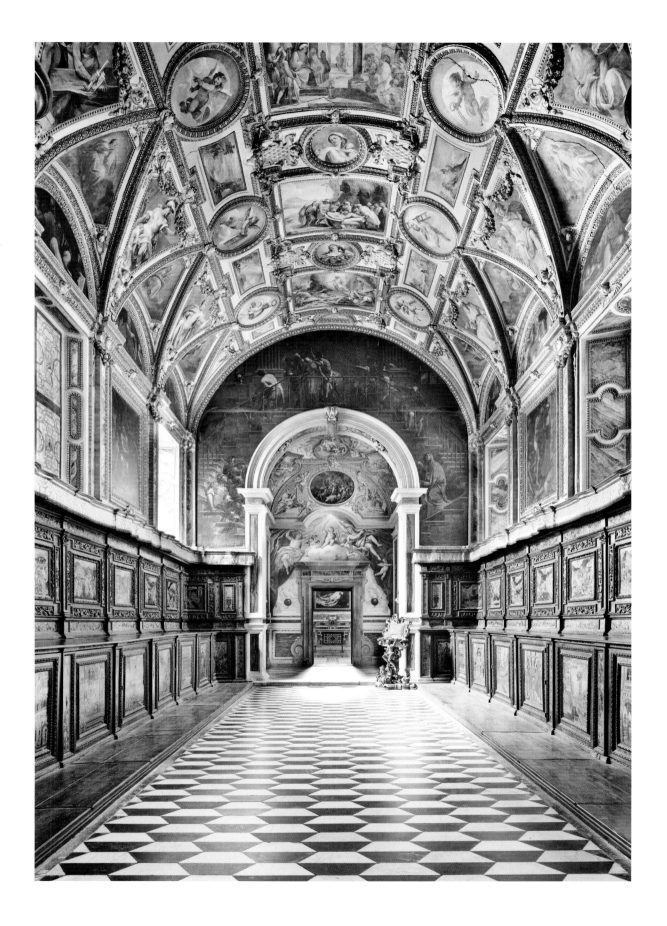

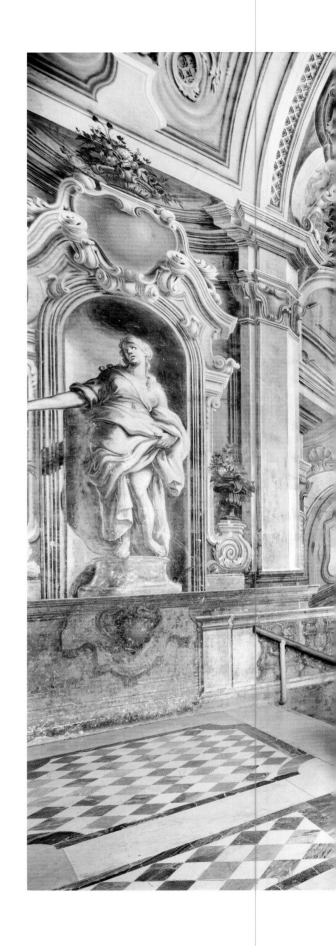

Reggia di Portici, Portici I, 2009

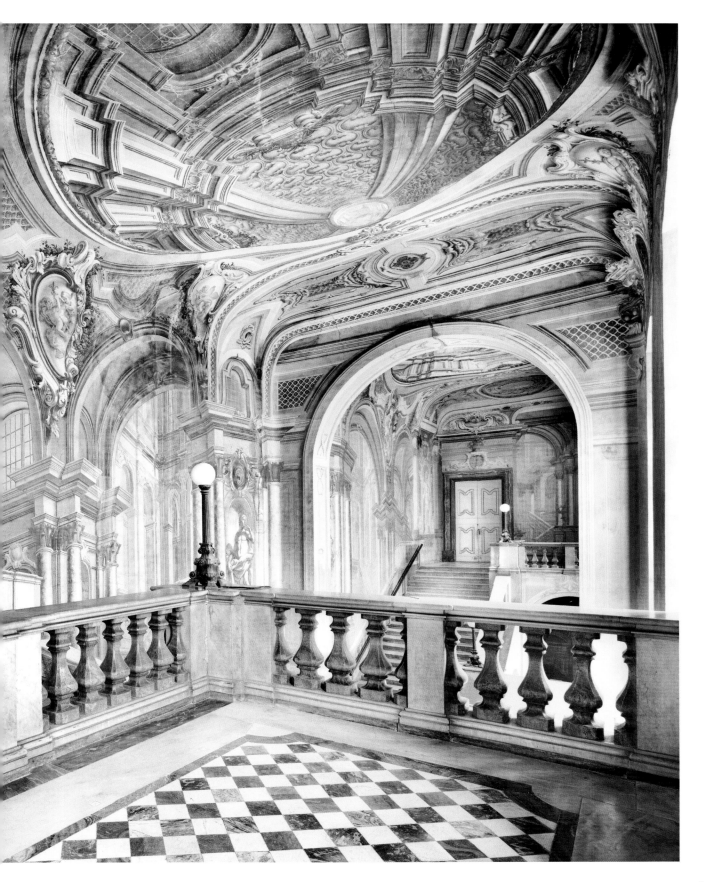

San Francesco di Paola, Neapel I, 2009

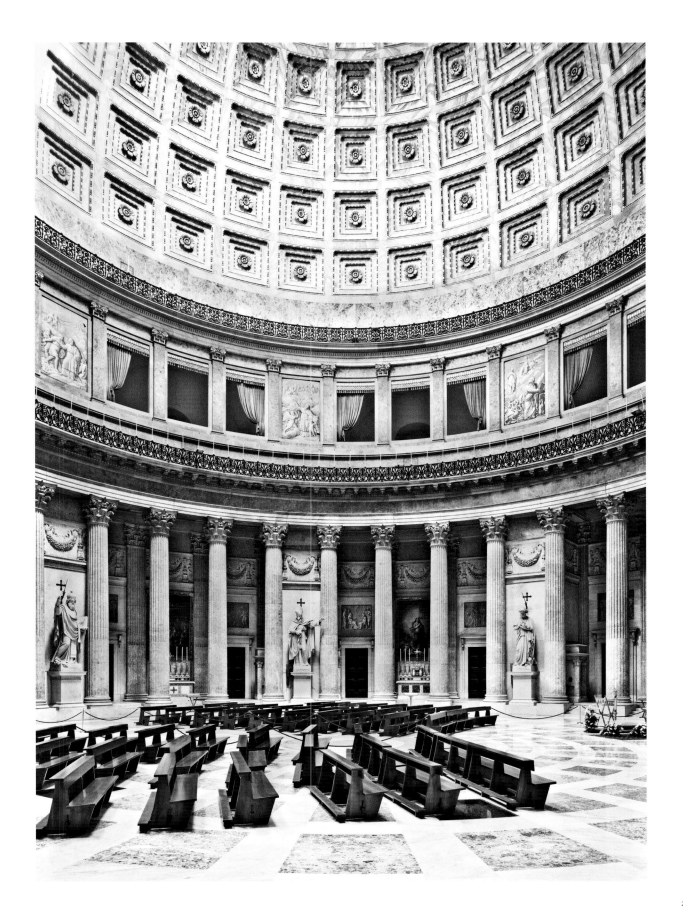

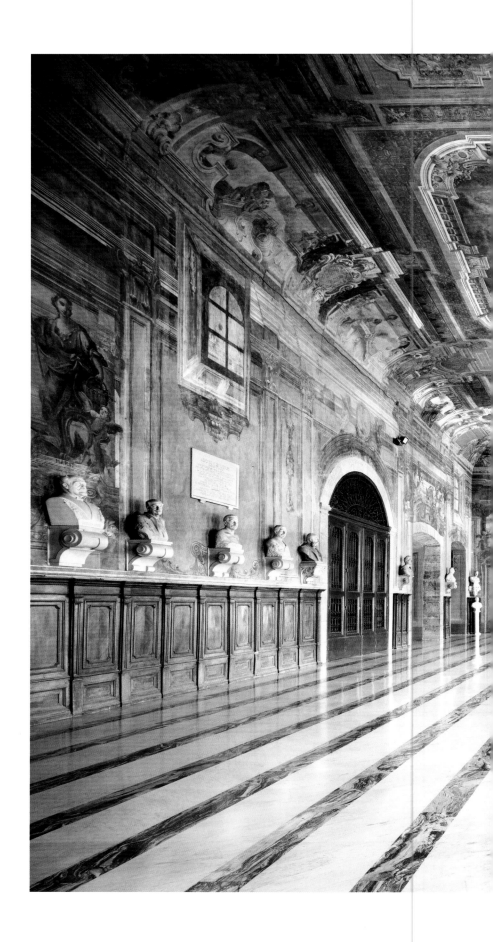

Castel Capuano, Neapel VIII, 2009

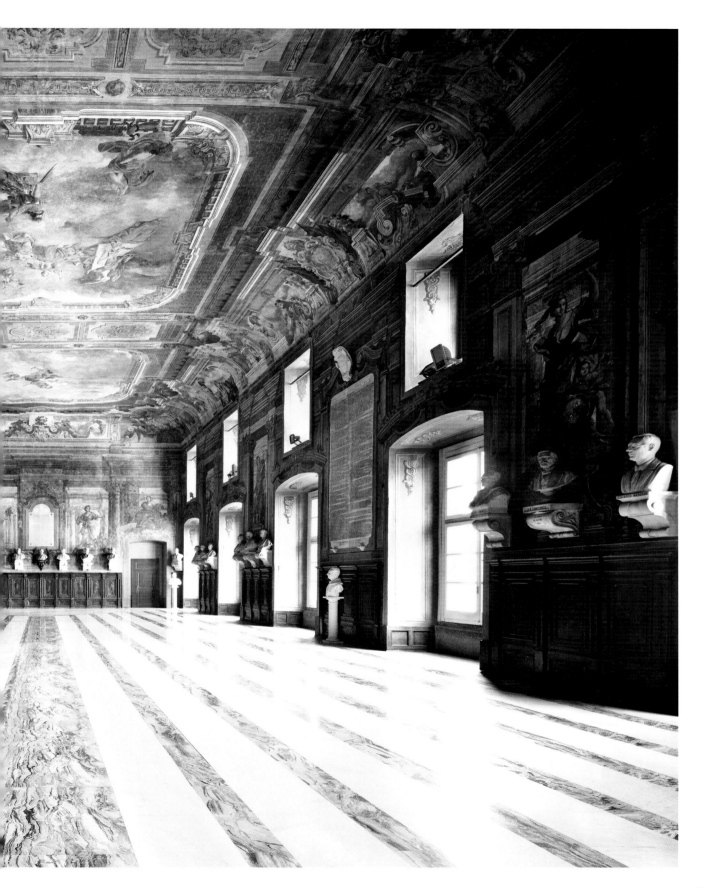

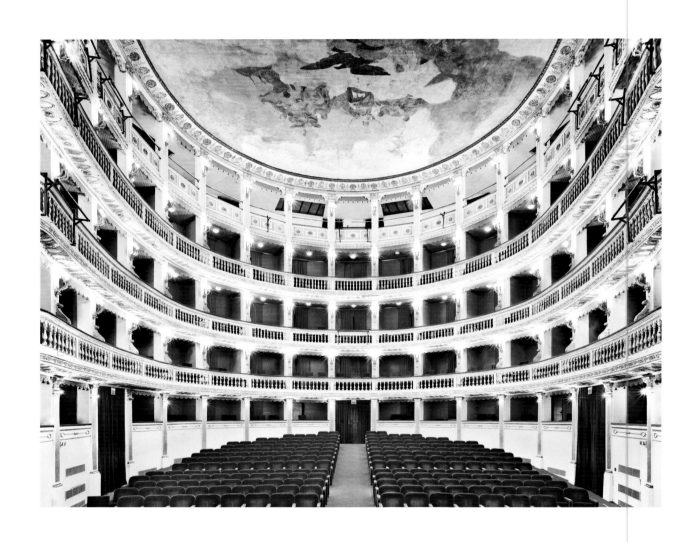

Teatro Mercadante, Neapel I, 2009

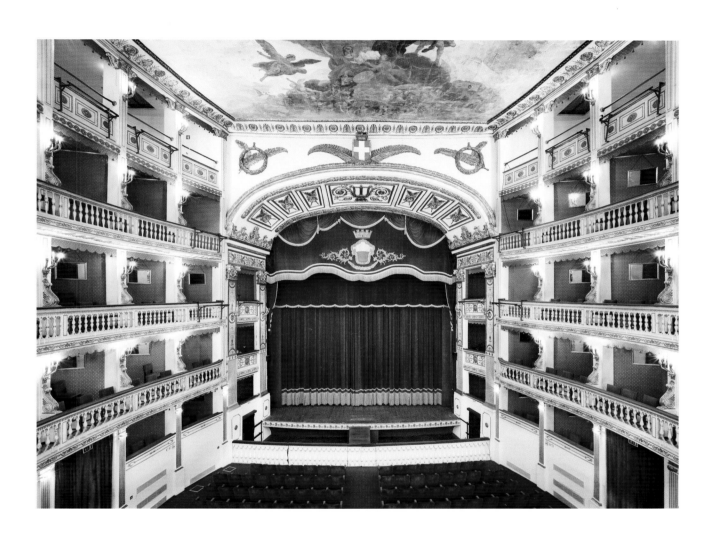

Teatro Mercadante, Neapel II, 2009

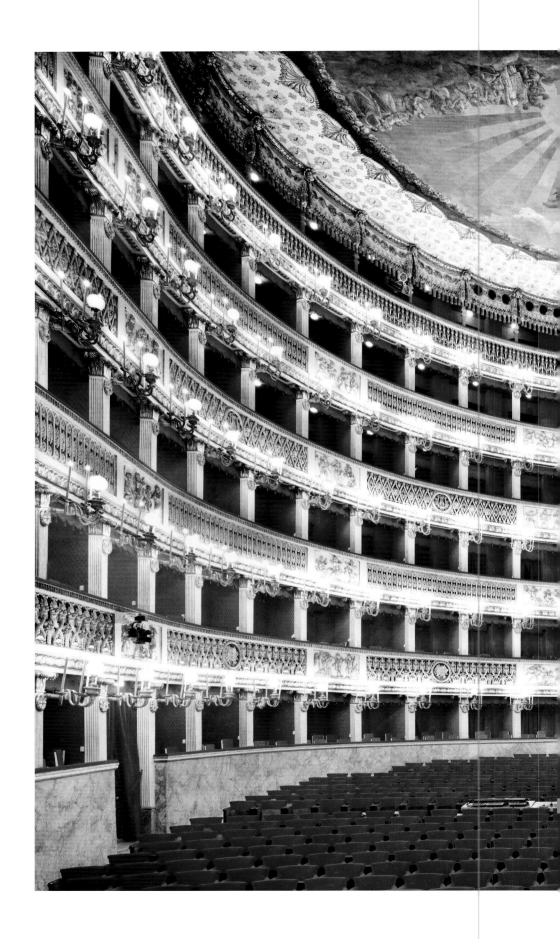

Teatro San Carlo,
Neapel I, 2009

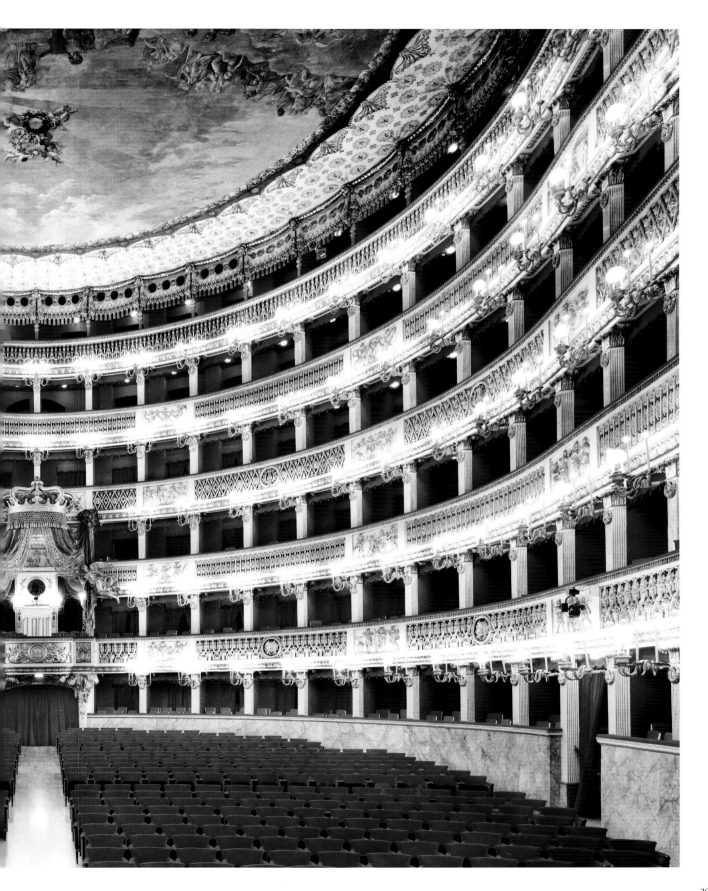

Biblioteca Nazionale, Neapel II, 2009

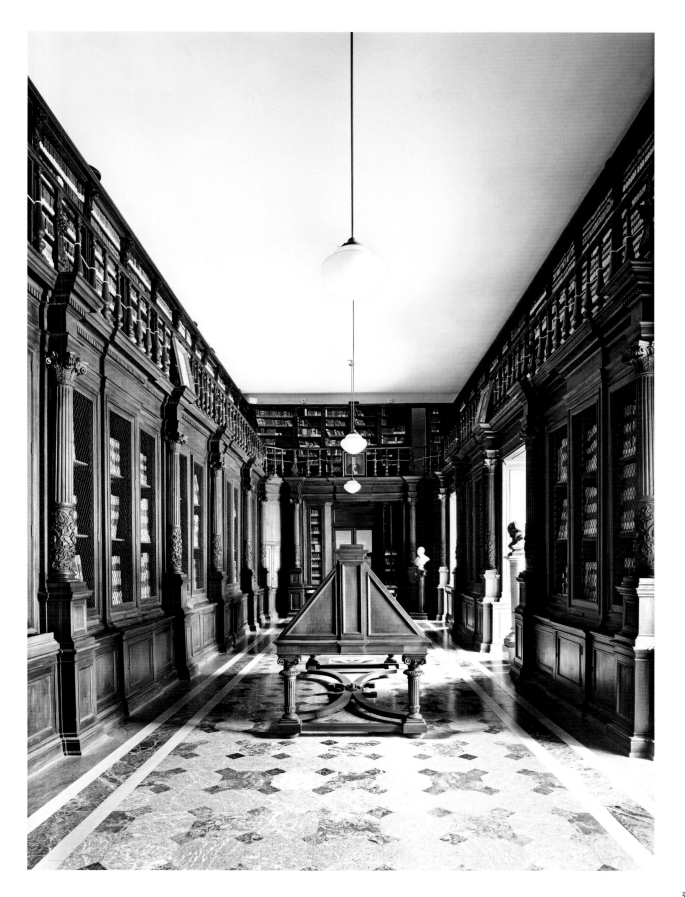

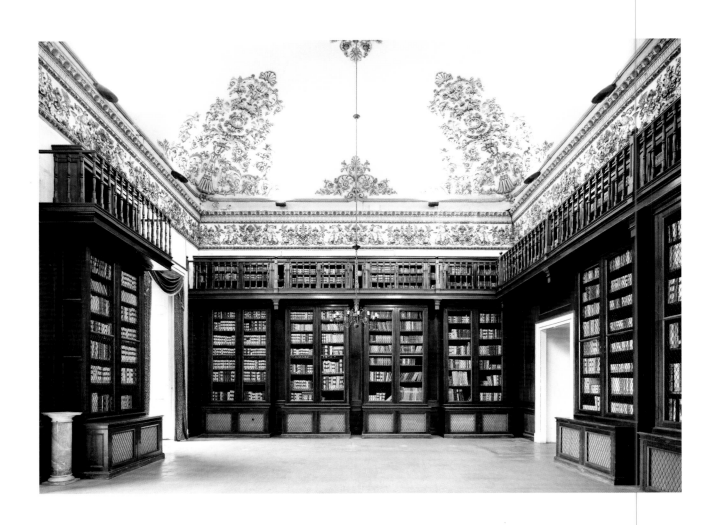

Biblioteca Nazionale, Neapel III, 2009

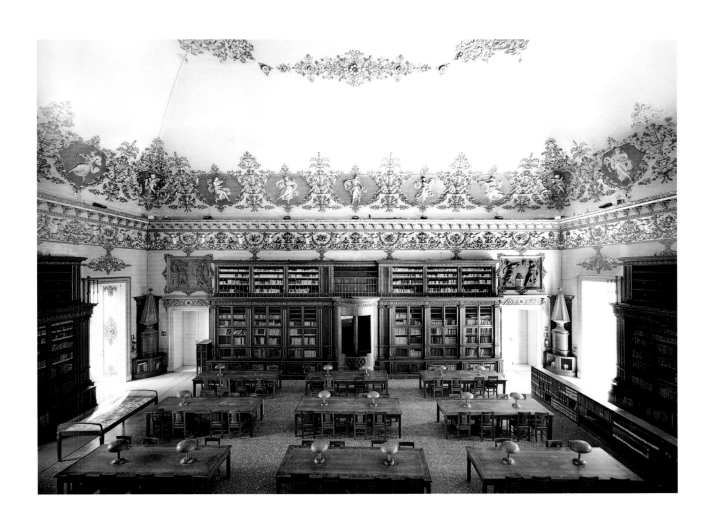

Biblioteca Nazionale, Neapel I, 2009

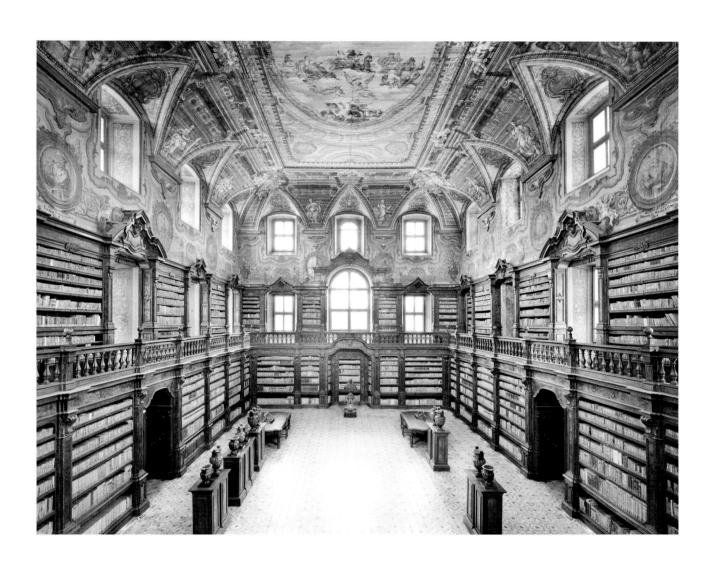

Biblioteca dei Girolamini, Neapel I, 2009

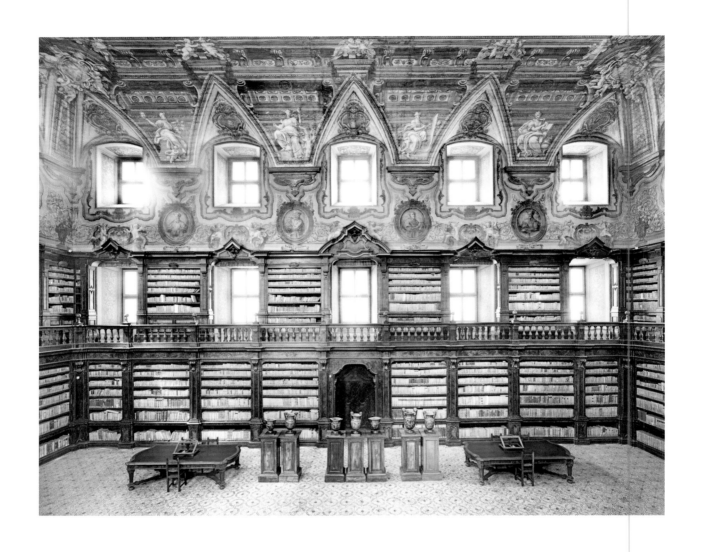

Biblioteca dei Girolamini, Neapel II, 2009

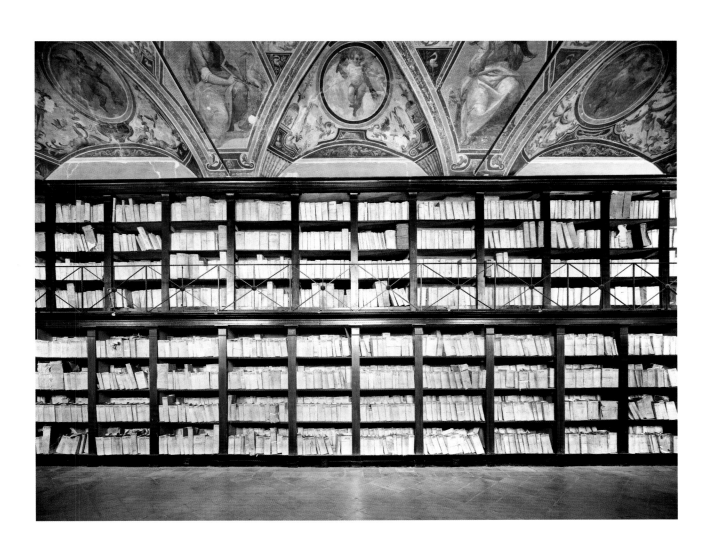

Archivio di Stato, Neapel II, 2009

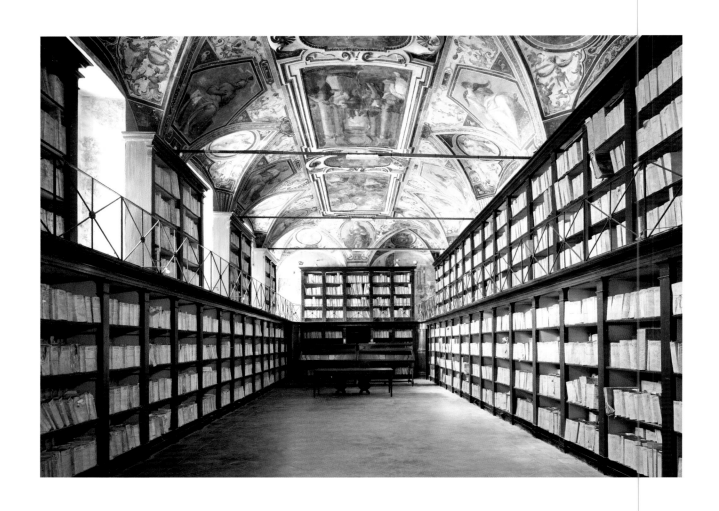

Archivio di Stato, Neapel I, 2009

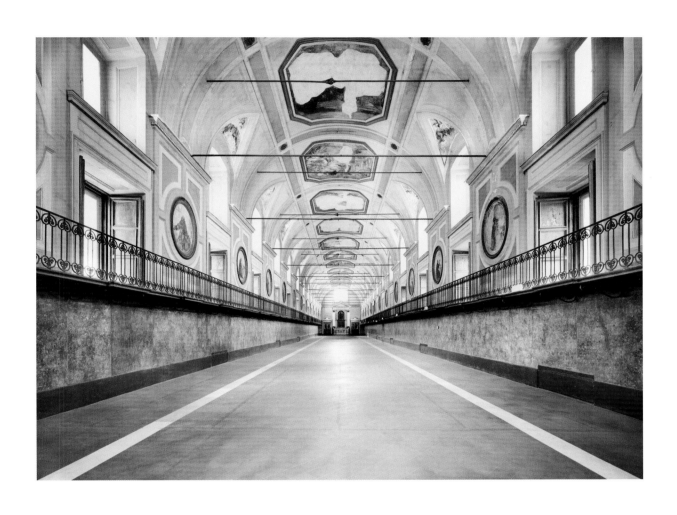

Lazzaretto. Santa Maria della Pace, Neapel I, 2009

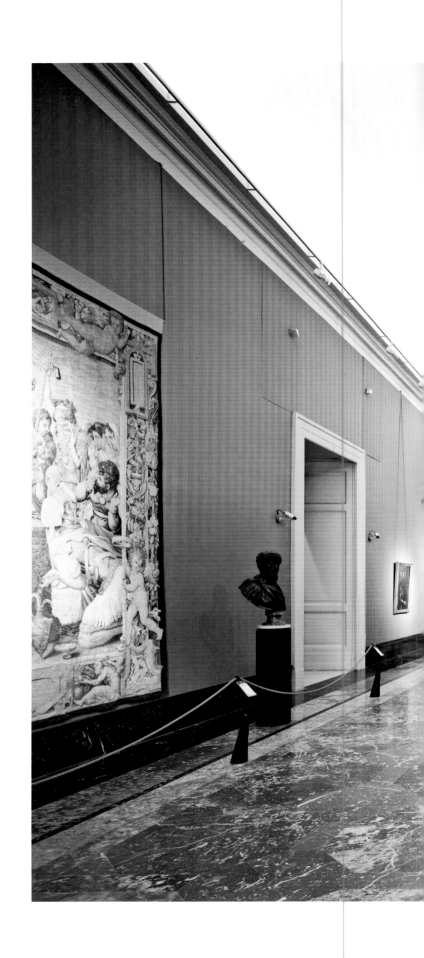

Museo di Capodimonte, Neapel VI, 2009

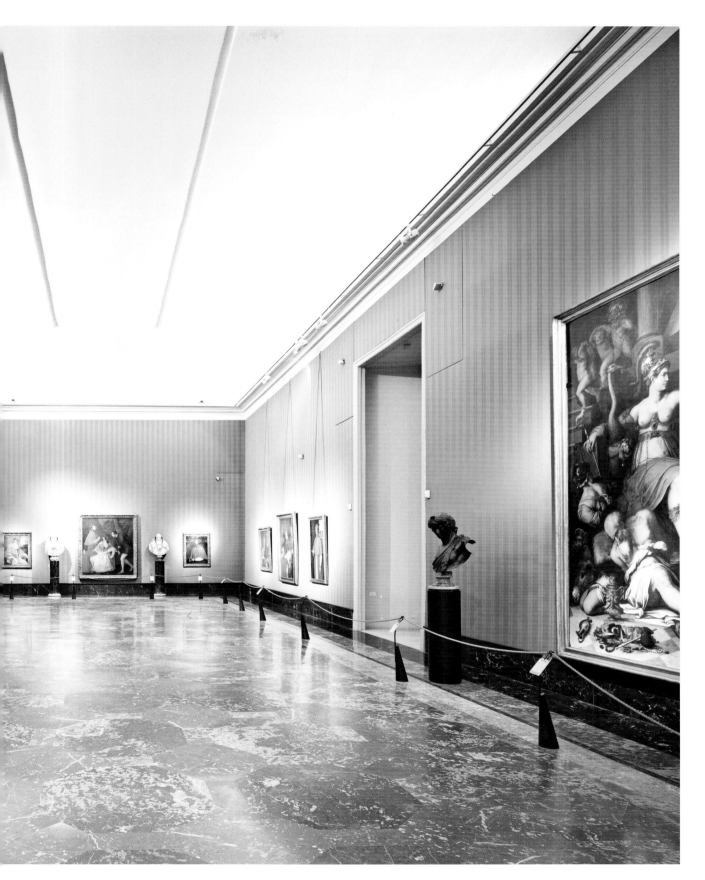

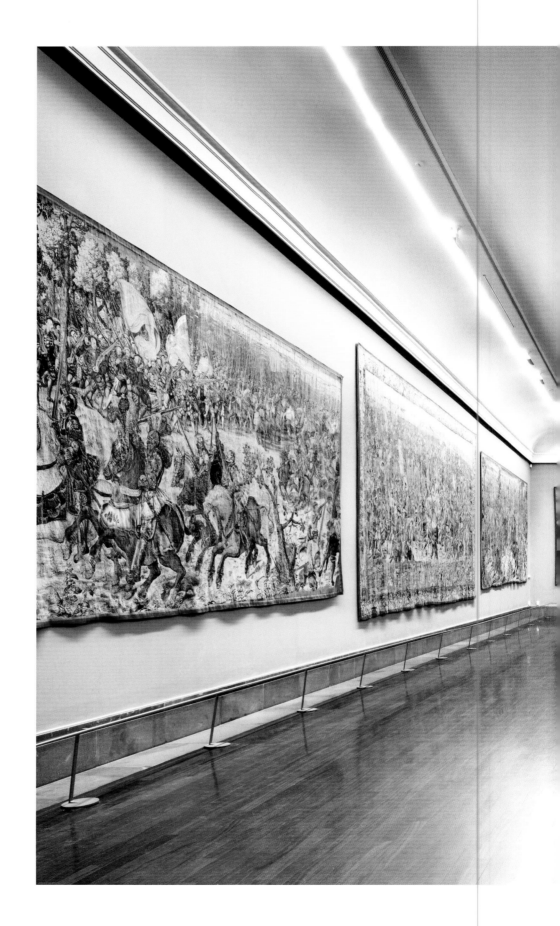

Museo di Capodimonte,
Neapel V, 2009

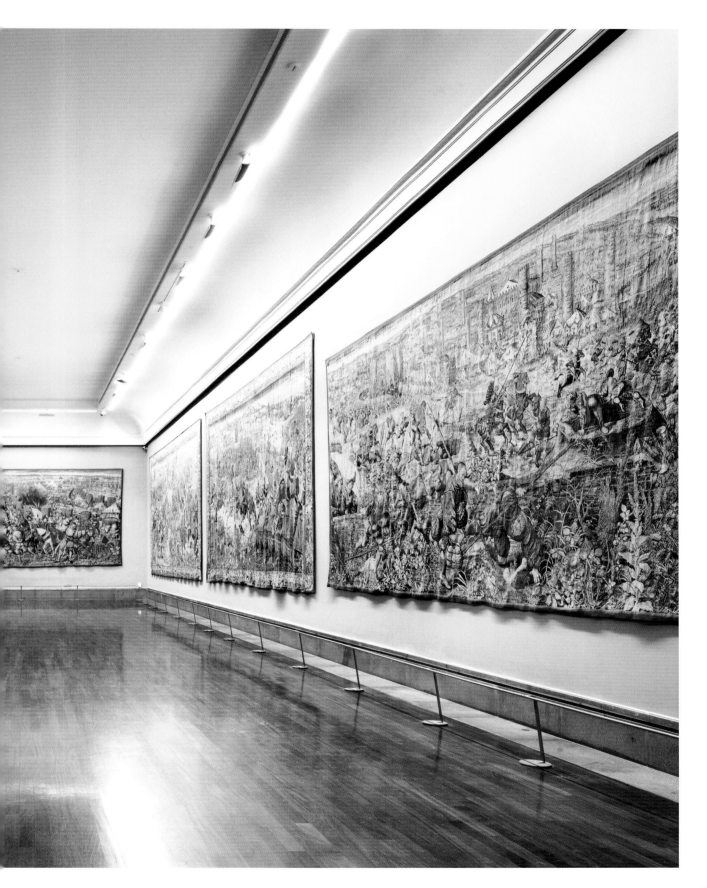

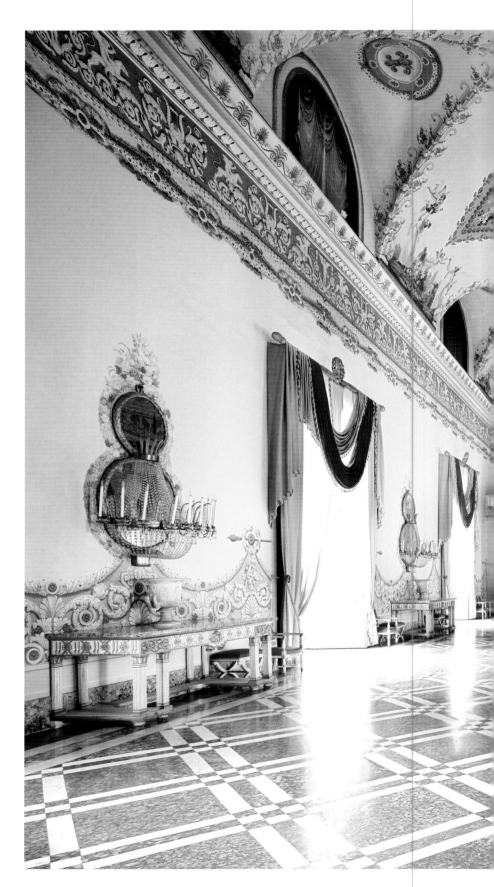

Museo di Capodimonte, Neapel I, 2009

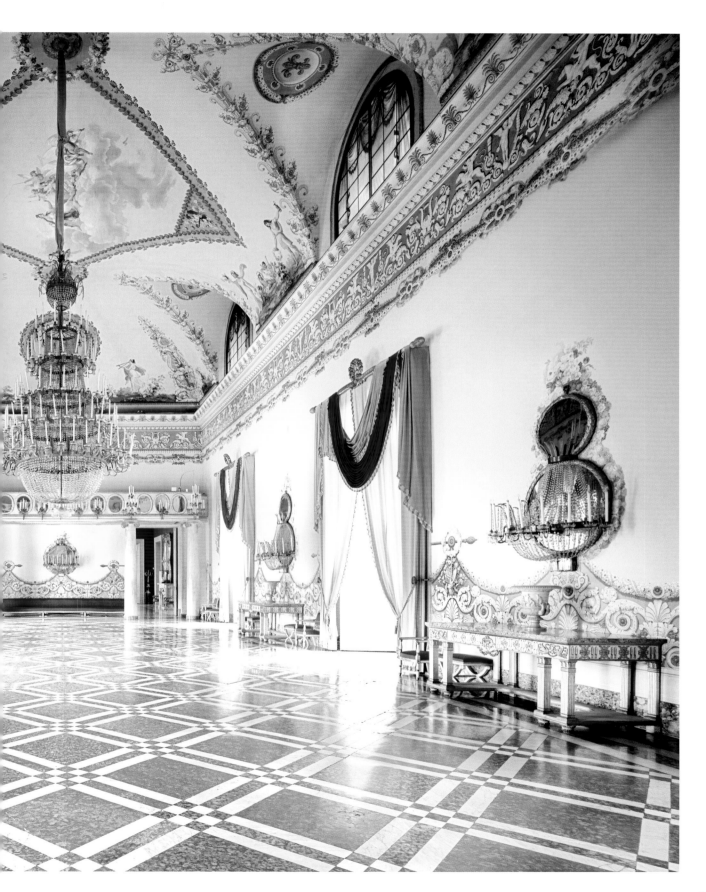

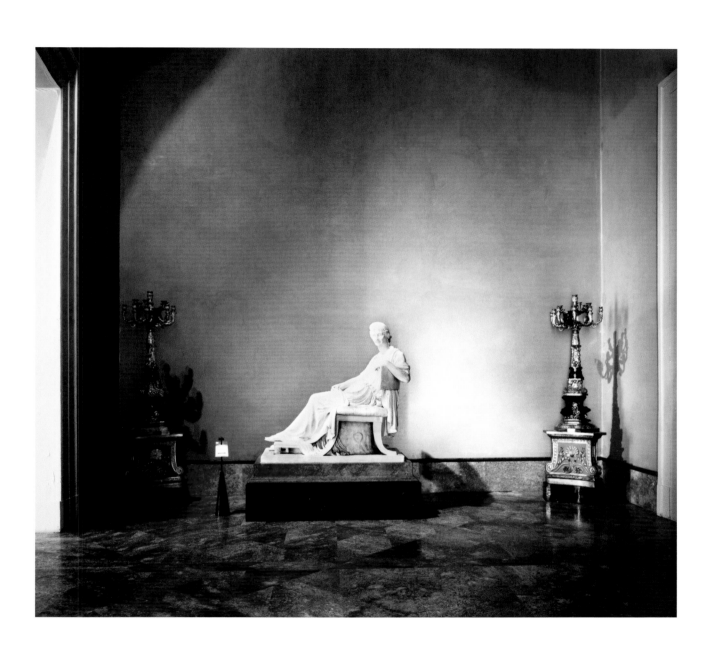

Museo di Capodimonte, Neapel III, 2009

TAFELVERZEICHNIS / LIST OF PLATES

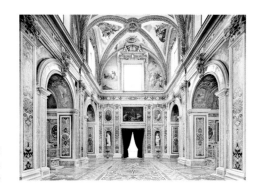

14–15
Chiesa della Certosa
di San Martino

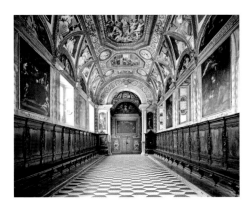

16–17
Chiesa della Certosa di San Martino,
Sakristei/Vestry

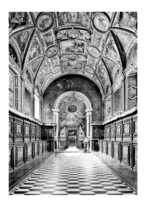

19
Chiesa della Certosa di San Martino,
Sakristei/Vestry

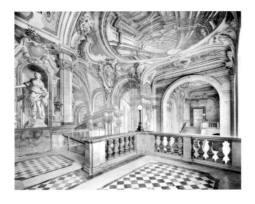

20–21
Reggia di Portici, Königlicher Palast von/
Royal Palace of Portici
Eigentum der/Property of Amministrazione
Provinciale di Napoli

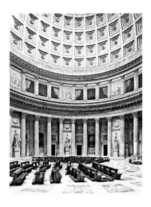

23
Basilica Reale Pontificia di San Francesco di Paola

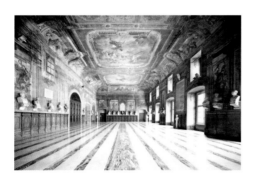

24–25
Castel Capuano, »Salone dei Busti«

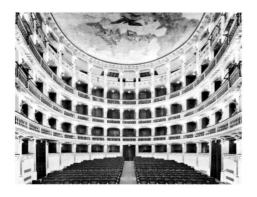

26
Teatro Mercadante

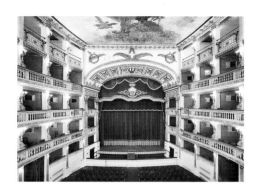

27
Teatro Mercadante

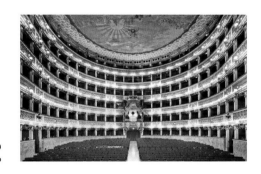

28–29
Fondazione Teatro di San Carlo

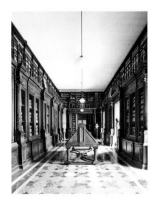

31
Biblioteca Nazionale »Vittorio Emanuele III«,
Biblioteca Lucchesi Palli – Grande Sala
Mit freundlicher Genehmigung des/
Courtesy of Ministero per i Beni e le Attività Culturali.

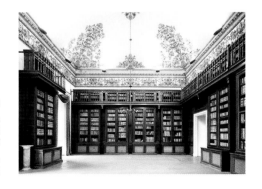

32
Biblioteca Nazionale »Vittorio Emanuele III«,
Sala Rari
Mit freundlicher Genehmigung des/
Courtesy of Ministero per i Beni e le Attività Culturali.

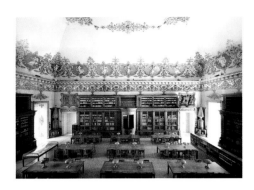

33
Biblioteca Nazionale »Vittorio
Emanuele III«, Lesesaal/Reading Room
Mit freundlicher Genehmigung des/
Courtesy of Ministero per i Beni e le Attività
Culturali.

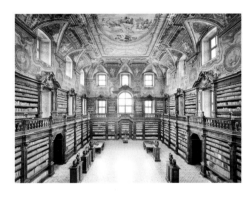

35
Biblioteca Oratoriana Statale,
Convento dei Girolamini

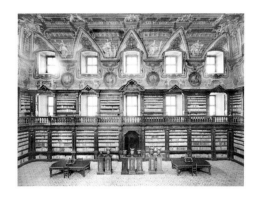

36
Biblioteca Oratoriana Statale,
Convento dei Girolamini

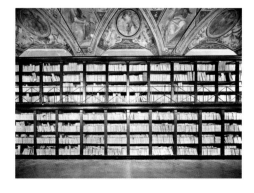

37
Archivio di Stato di Napoli, Sala del Capitolo del
Monastero benedettino dei Santi Severino e Sossio,
heute Appellationsgericht/now Court of Appeal

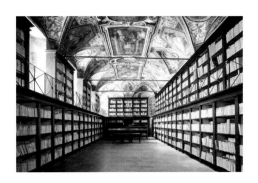

38
Archivio di Stato di Napoli, Sala del Capitolo del
Monastero benedettino dei Santi Severino e Sossio,
heute Appellationsgericht/now Court of Appeal

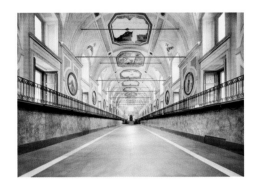

39
Santa Maria della Pace,
Sala del Lazzaretto

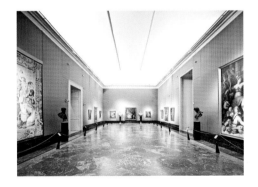

40-41
Museo di Capodimonte,
Sala di Tiziano
Mit freundlicher Genehmigung der/
Courtesy of Soprintendenza Speciale per il
Patrimonio Storico, Artistico, Etnoantropologico e
per il Polo Museale della Città di Napoli

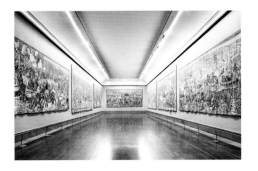

42-43
Museo di Capodimonte,
Sala degli arazzi
Mit freundlicher Genehmigung der/
Courtesy of Soprintendenza Speciale per il
Patrimonio Storico, Artistico, Etnoantropologico e
per il Polo Museale della Città di Napoli

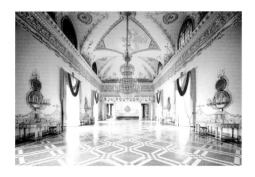

44–45
Museo di Capodimonte,
Salone delle feste
Mit freundlicher Genehmigung der /
Courtesy of Soprintendenza Speciale per il
Patrimonio Storico, Artistico, Etnoantropologico e
per il Polo Museale della Città di Napoli

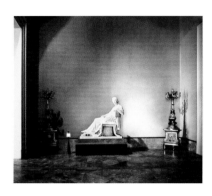

47
Museo di Capodimonte,
Sala di Canova
Mit freundlicher Genehmigung der /
Courtesy of Soprintendenza Speciale per il
Patrimonio Storico, Artistico, Etnoantropologico e
per il Polo Museale della Città di Napoli

BIOGRAPHIE / BIOGRAPHY

Candida Höfer, geb. 1944, studierte an der Kunstakademie Düsseldorf, zunächst Film bei Ole John, später Photographie bei Bernd Becher. Ihre Arbeiten wurden in zahlreichen europäischen und internationalen Museen ausgestellt, u.a. in den Kunsthallen Basel und Bern, im Portikus Frankfurt, The Power Plant in Toronto, im Musée du Louvre, Paris, und im University Art Museum, Long Beach. Sie nahm an Gruppenausstellungen teil, darunter im Museum of Modern Art in New York, im Kunsthaus Bregenz und Museum Ludwig in Köln, im Mori Art Museum, Tokyo, in der Pinakothek der Moderne, München, dem Musée d'art moderne de la Ville de Paris und im Los Angeles County Museum. Sie war 2002 auf der documenta 11 in Kassel vertreten und repräsentierte Deutschland auf der 50. Biennale in Venedig 2003 (gemeinsam mit Martin Kippenberger). Die Künstlerin lebt in Köln.

Candida Höfers Neapel-Bilder entstanden im Auftrag des Museo di Capodimonte, Neapel, wo sie vom 3. Oktober bis 15. November 2009 ausgestellt werden.

Candida Höfer, born in 1944, studied at the Kunstakademie Düsseldorf, first Film with Ole John, then Photography with Bernd Becher. Her work has been shown widely in European and international museums such as the Kunsthalle Basel, the Kunsthalle Berne, the Portikus in Frankfurt am Main, The Power Plant in Toronto, the Musée du Louvre, Paris, and the University Art Museum, Long Beach. She has participated in group shows at the Museum of Modern Art, New York, the Kunsthaus Bregenz and the Museum Ludwig, Cologne, at the Mori Art Museum, Tokyo, the Pinakothek der Moderne, Munich, the Musée d'art moderne de la Ville de Paris and the Los Angeles County Museum. In 2002 she participated in documenta 11, Kassel, and in the following year she represented Germany at the Venice Biennale (together with Martin Kippenberger). The artist lives in Cologne.

Candida Höfer's Naples pictures were commissioned by the Museo di Capodimonte, Naples, where they will be exhibited from 3 October until 15 November 2009.

Den Text von Angela Tecce übersetzte Sophia Marzolff ins Deutsche,
Gail Swirling ins Englische.

© der Fotografien bei Candida Höfer; VG Bild-Kunst, Bonn, 2009
© dieser Ausgabe bei Schirmer/Mosel München, 2009
Autorisierte deutsch/englische Ausgabe.
Die diesem Buch zugrunde liegende italienisch/englische Originalausgabe
ist bei Mondadori Electa S.p.A., Mailand, als Katalog zur Ausstellung
»Candida Höfer – Napoli«, Museo di Capodimonte, Neapel,
3. Oktober bis 15. November 2009, erschienen.

Printed and bound in Germany by Aumüller, Regensburg

ISBN 978-3-8296-0424-6
www.schirmer-mosel.com